LE
LIVRE DE BIJOUTERIE

DE

RENÉ BOYVIN, D'ANGERS

Reproduit en fac-simile par M. AMAND-DURAND

NOTICE PAR GEORGES DUPLESSIS

PARIS
RAPILLY, LIBRAIRE ET MARCHAND D'ESTAMPES
5, QUAI MALAQUAIS, 5

1876

LE
LIVRE DE BIJOUTERIE

DE

RENÉ BOYVIN, D'ANGERS

LE

LIVRE DE BIJOUTERIE

DE

RENÉ BOYVIN, D'ANGERS

Reproduit en fac-simile par M. AMAND-DURAND

NOTICE PAR GEORGES DUPLESSIS

PARIS

RAPILLY, LIBRAIRE ET MARCHAND D'ESTAMPES

5, QUAI MALAQUAIS, 5

1876

L ES planches qui ornent le petit volume que nous publions ont été gravées par René Boyvin. Elles ne sont pas signées, mais il ne peut y avoir de doute à cet égard. On ne sait rien sur la vie de cet artiste, qui naquit à Angers, si l'on en croit la qualification d'*Andegavensis* placée généralement à la suite de son nom; mais on connaît un assez grand nombre de pièces gravées par lui pour qu'il soit possible de reconnaître aisément sa manière. Il travailla entre les années 1563 et 1580 et s'inspira habituellement des ouvrages enfantés à Fontainebleau pendant la première moitié du XVIᵉ siècle. Luca Penni, Jules Romain et le Rosso, ce

dernier surtout, sont les maîtres auxquels il fait le plus habituellement des emprunts. Rien ne prouve qu'il n'inventa aucun des dessins au bas desquels on lit son nom comme graveur ; mais il est certain que s'il grava des dessins de son invention, il suivit fidèlement la voie tracée par le Rosso. Tous ses ouvrages, même ceux qui portent un autre nom que celui du maître Roux, rappellent tellement la manière de l'artiste florentin, qu'ils pourraient lui être attribués, si une mention formelle ne s'y opposait. Toutes les œuvres que reproduit René Boyvin semblent inventées par une même intelligence, dessinées par une main unique. Sa manière de graver est, au contraire, bien personnelle. Son burin tranchant coupe le cuivre avec une rare netteté, disons plus, avec une certaine sécheresse. Les ombres sont accusées à l'aide de tailles croisées assez serrées, et l'opposition est brusque entre ces parties et celles que frappe directement la lumière. Ces transitions mal observées donnent une certaine dureté aux planches de René Boyvin, et à son travail une brutalité qui ne laisse pas de choquer quelque peu.

L'œuvre considérable de René Boyvin comprend des sujets assez variés. Les scènes bibliques conviennent peu à son burin; il est plus à l'aise dans les compositions mythologiques que ses maîtres d'affection traitent eux-mêmes avec plus d'habileté; dans plusieurs portraits de souverains, de philosophes et d'écrivains, il témoigna d'assez médiocres aptitudes à rendre la physionomie humaine; son savoir se révèle d'une façon plus appréciable dans certains masques grotesques inventés par le Rosso en vue de quelque ballet dansé à la cour, et dans certains dessins destinés à servir de modèles à des joailliers et à des argentiers. La netteté avec laquelle il coupe le cuivre convient à ces objets de métal précieux, à ces pierres taillées à facettes, à ces perles aux formes souvent bizarres qui, agencés avec art, composent des parures et des bijoux. La fantaisie qui a présidé à la composition des bijoux gravés par René Boyvin d'après quelque artiste inconnu, qui pourrait bien être Rosso lui-même, est extrême; des figures élégantes jusqu'à l'excès, des scènes empruntées à la Bible ou à la mythologie apparaissent au milieu d'une accumulation de pierreries et de

perles qui accusent une imagination féconde et en même temps une rare habileté d'exécution. Ces modèles d'orfévrerie constituent la partie la plus difficile à rencontrer de l'œuvre de René Boyvin, et en même temps la série la plus recherchée par les amateurs et les artistes. Un certain nombre des pièces que nous publions avaient échappé aux recherches de M. Robert Dumesnil; celles qui étaient décrites par le savant iconographe manquaient aux collections les plus riches, et, à de rares exceptions seulement, on en voyait passer en vente quelque épreuve isolée. Un heureux hasard nous ayant fourni l'occasion de connaître la suite complète, — nous avons tout lieu de le croire du moins, — des pièces de bijouterie gravées par René Boyvin, nous avons cru opportun de les faire reproduire pour les mettre sous les yeux de ceux qu'elles intéressent. Les amateurs pourront ainsi attendre plus patiemment le jour où il leur sera donné de mettre dans leurs portefeuilles les épreuves originales, les bijoutiers seront à même de profiter des modèles que l'artiste angevin a gravés à leur intention.

DESCRIPTION DES PLANCHES

QUI FORMENT CE RECUEIL

1. Au milieu d'un cartouche environné de singes tenant divers instruments et occupés à différents travaux, on lit :

> Au sieur Aulbin du Carnoy,
> Orfebure et ualet de chambre
> *DV ROY.*

Pour honorer voſtre mérite,
Ce liure je uous ay donné,
Il ne ſcauroit qu'il ne profite,
Eſtant beau & bien déſſine.
Paul^{cs} de la Houue excudit[1].

Ce frontispice ne nous paraît pas avoir été gravé par René Boyvin. Dans la liste des joailliers, orfévres et lapidaires attachés à la maison du Roi, publiée par M. J.-J. Guiffrey dans les *Nouvelles archives de l'art français*, 1872, p. 73, Albin de Carnoy est porté pour les appointements de cent livres pendant les années 1598-1611. Il avait le titre de valet de chambre du Roi, comme nous le voyons ici, et était joaillier en même temps qu'orfévre. En 1598, il ne reçut que la somme de trente-trois livres.

2. Dessin pour un bracelet. Au centre, une femme appuie ses deux mains sur une pierre taillée à facettes; une grosse perle fine qui pend au-dessous est suspendue à une tête de chérubin. On lit au bas, vers la gauche : *Paul^{cs} de la Houue excud.*

3. A gauche, quatre petits génies jouent entre des pierres taillées accompa-

[1]. L'éditeur, Paul de la Houve, demeurait à Paris « en la galerie des prisonniers au Palais. »

gnant une grosse perle fine qui occupe le milieu du bijou; à droite, deux génies agenouillés sur des perles fines se tendent la main. Le milieu de cette seconde pièce d'orfévrerie est formé par un gros diamant taillé. On lit au milieu du bas : *Paulcs de la Houue excud*.

4. Le côté gauche offre un Satyre et une Satyresse assis entre un camée et deux pierres précieuses, parmi des perles. A droite se voient, au haut, deux Amours assis tenant en laisse deux Chimères ailées; plus, des masques, des têtes de bélier, des pierres précieuses et des perles. On lit au milieu du bas : *Paulcs de la Houue excud*. (ROBERT DUMESNIL, t. VIII, n° 165[1].)

5. La gauche présente un homme et une femme debout, ayant entre eux une pierre précieuse enchâssée supportant un ornement garni de perles. La droite offre deux enfants ayant entre eux un camée représentant le buste d'une femme entourée d'une draperie et environnée de fruits et de perles, avec mascarons au haut. On lit au milieu du bas : *Paulcs de la Houue excud*. (ROBERT DUMESNIL, t. VIII, n° 164.)

[1]. Pour toutes les planches de cette suite mentionnées par M. Robert Dumesnil, nous transcrivons purement et simplement la description que cet iconographe a donnée dans son *Peintre-graveur français*.

6. Le côté gauche offre le sujet d'Actéon surprenant Diane et ses nymphes au bain. Cette composition est environnée d'Amours, dont deux décochent des flèches. Le côté opposé présente le sujet de Narcisse se mirant dans une fontaine, lequel est environné d'Amours et de mascarons. On lit au milieu du bas : *Paulcs de la Houue excud*. (ROBERT DUMESNIL, t. VIII, n° 168.)

7. A gauche est une forme carrée fixée au haut par un ruban, garnie, à gauche, de la figure d'Ève, et, à l'opposite, de celle d'Adam, et dont le centre offre le sujet de l'Annonciation. A droite est une forme pareille à la précédente, dont le centre est occupé par un enfant tenant au-dessus de sa tête les tables de la Loi. Aux côtés de cette dernière forme sont deux prophètes assis et lisant. On lit au milieu du bas : *Paulcs de la Houue excud*. (ROBERT DUMESNIL, t. VIII, n° 163.)

8. A gauche, une femme nue ayant à côté d'elle un cygne, Léda, et une figure d'homme représentant un fleuve, sont assis aux côtés d'une pierre précieuse surmontée d'un vase auxquel est fixé un anneau. A droite, sur un camée occupant le milieu du bijou, un berger et une chèvre ; aux deux côtés, des enfants debout qui soulèvent une draperie. On lit au milieu du bas : *Paulcs de la Houue excud*.

9. A gauche, bijou formé de pierres et de perles dans la partie inférieure

duquel on voit deux mascarons de profil qui supportent chacun une perle fine suspendue à une soie. A droite, aux côtés d'une pierre précieuse, deux Chimères et deux enfants nus supportent chacun une perle fine. Au bas, une tête de bélier, à laquelle sont suspendues une grosse et deux petites perles. On lit au milieu du bas : *Paulcs de la Houue excud.*

10. Dessins pour des bracelets, des chaînes et des colliers. Six dessins sur la même planche. On lit au bas : *Paulcs de la Houue excud.* (ROBERT DUMESNIL, t. XI, Suppl. n° 3.)

11. On voit, à la gauche de ce morceau, une forme ronde garnie, au centre, d'écussons et de perles, entourée de deux mascarons et de quatre figures tenant des pierres précieuses enchâssées ; au-dessous pend un bouquet de cinq perles. A droite est une forme ovale enrichie extérieurement de deux figures au haut et deux autres au bas ; au-dessous pend un bouquet de perles. On lit au milieu du bas : *Paulcs de la Houue excud.* (ROBERT DUMESNIL, t. VIII, n° 161.)

12. A gauche, deux salamandres tenant chacune une perle dans leur gueule se voient aux deux côtés d'une pierre précieuse. Au-dessous une tête de chérubin, à

laquelle est suspendue une perle fine; à droite, deux enfants sont placés au-dessus d'un cartouche formé de pierres précieuses alternant avec des perles. On lit au milieu du bas : *Paul^cs de la Houue excud.*

13. La gauche présente une forme ronde entourée de trophées et ornée, au centre, des apprêts du sacrifice d'un taureau. La droite offre une forme ovale entourée de mascarons, de fruits, de perles et de pierres précieuses, et dont le centre laisse voir trois figures humaines et un taureau. On lit au milieu du bas : *Paul^cs de la Houue excud.* (ROBERT DUMESNIL, t. VIII, n° 162.)

14. Le côté gauche offre, au centre d'un ornement, le sujet d'un homme et d'une femme, l'un précédé, l'autre suivie de l'Amour; l'homme tient une couronne et la femme une palme. Le côté opposé présente diverses figures au haut et des côtés, au centre desquelles on voit un autel de sacrifice environné d'un grand-prêtre et d'un homme tenant une béquille. On lit au milieu du bas : *Paul^cs de la Houue excud.* (ROBERT DUMESNIL, t. VIII, n° 167.)

15. La gauche présente un enfant debout sur une pierre enchâssée; il s'appuie de chaque main sur deux pierres semblables. Plus bas sont, de chaque côté, deux

chérubins, et tout au bas on voit deux sirènes. La droite offre, au haut, deux Amours parmi des pierres précieuses soutenues par un satyre et une satyresse. On lit au milieu du bas : *Paulcs de la Houue excud.* (ROBERT DUMESNIL, t. VIII, n° 166.)

16. Dessins de trois guirlandes d'anneaux, dont deux de cinq aux côtés, et l'autre de trois au centre. De chaque côté de celle-ci est une guirlande de joyaux propres à former des bracelets ou des colliers. On lit au milieu du bas : *Paulcs de la Houue excud.* (ROBERT-DUMESNIL, t. VIII, n° 160[1].)

17. Trois dessins de pendants d'oreilles vus de front sur la même planche, munis chacun d'un anneau en haut. On lit au bas, vers la gauche : *Paul de la Houue excud.* (ROBERT DUMESNIL, t. VIII, n° 169.)

18. Trois gaînes. Sur la première, à gauche, on voit des femmes nues debout, posant sur des têtes de bélier. On lit au bas, entre la première et la seconde gaîne : *Paulcs de la Houue excud.*

1. Cette planche a déjà été gravée en fac-simile par Riester et publiée dans le tome II, planche XII, de *Recueil d'estampes relatives à l'ornementation des appartements*, Paris, Rapilly, 1871, in-fol.

19. A gauche, une grosse perle forme le milieu du bijou, au bas, suspendue à une tête de chien, se voit une perle fine. Dans le bijou de droite, deux petits génies assis dos à dos se retournent et se tiennent enlacés. Au bas, au-dessous d'une boucle, est suspendue une pierre taillée en étoile. On lit au milieu du bas : *Paul[us] de la Houue excud.*

20. Dessin pour un bracelet. Au centre, une grosse perle est enchâssée dans un cartouche auquel est suspendu un gros diamant taillé à facettes encadré dans une bordure de perles fines. On lit au bas, à gauche : *Paul[us] de la Houue excud.*

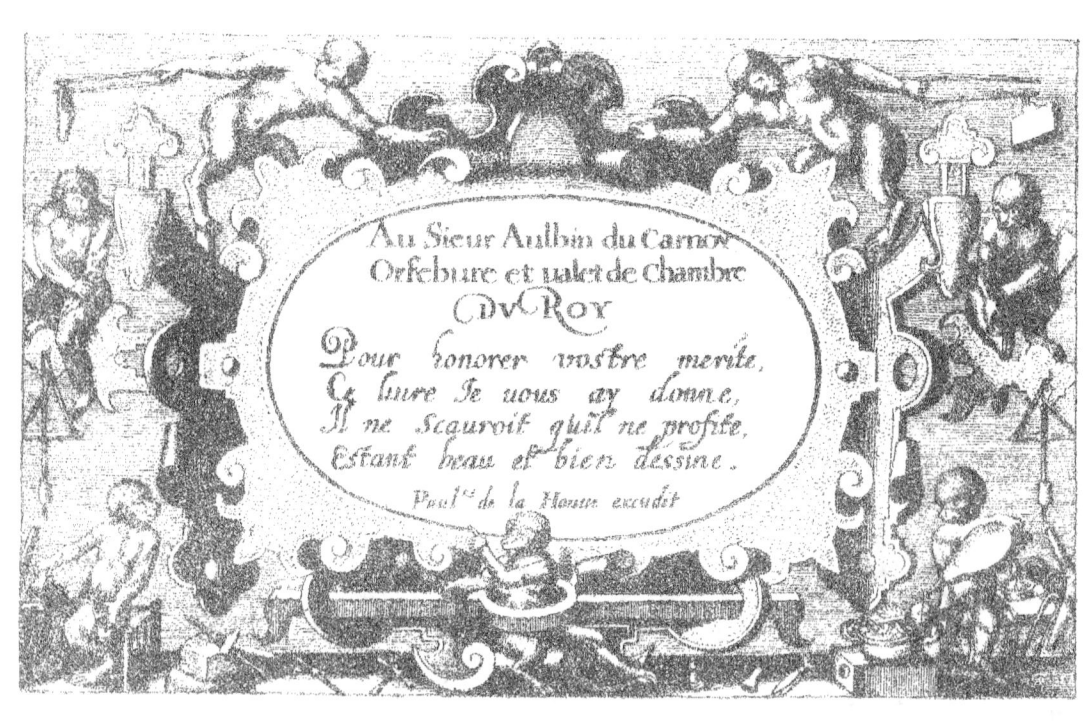

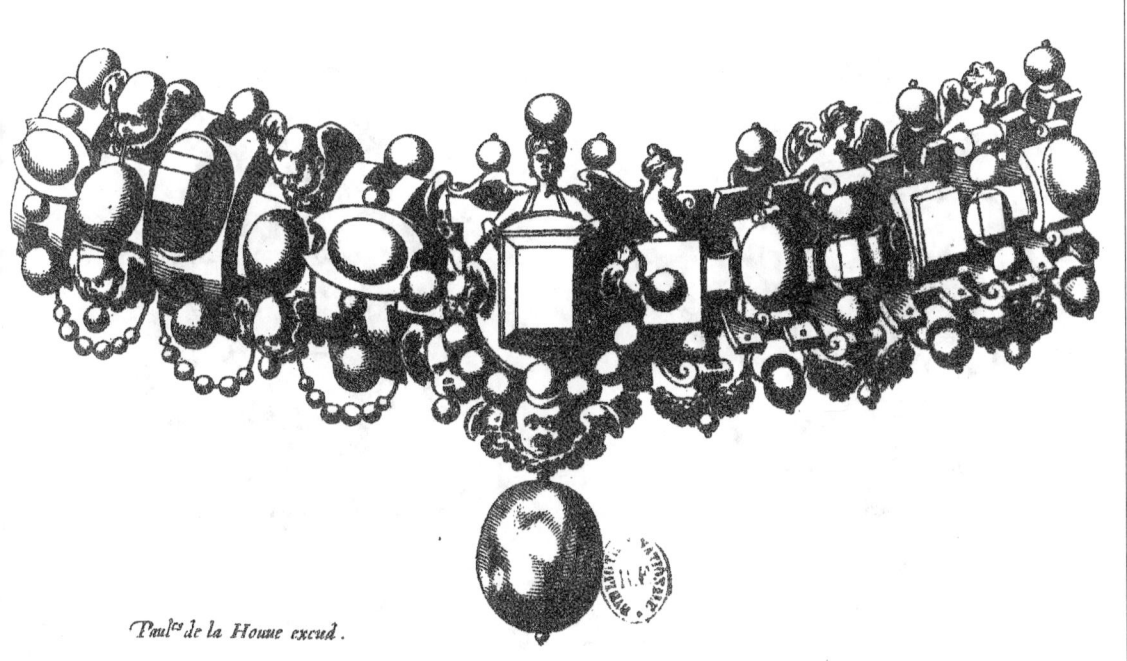

Paul^{es} de la Houue excud.

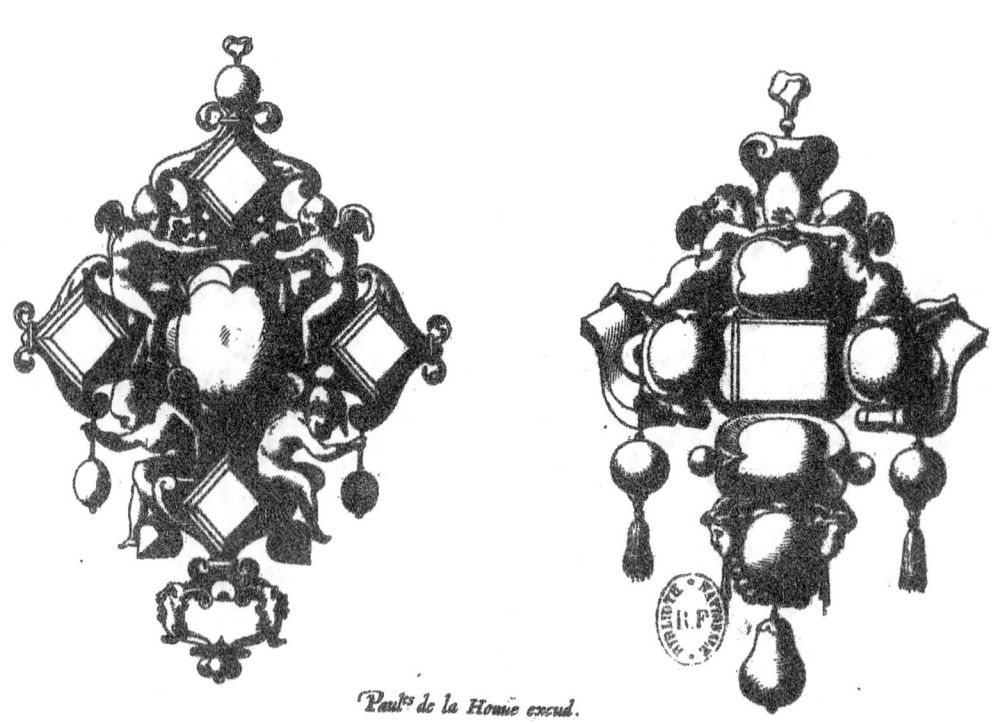

Paul^s de la Houlie excud.

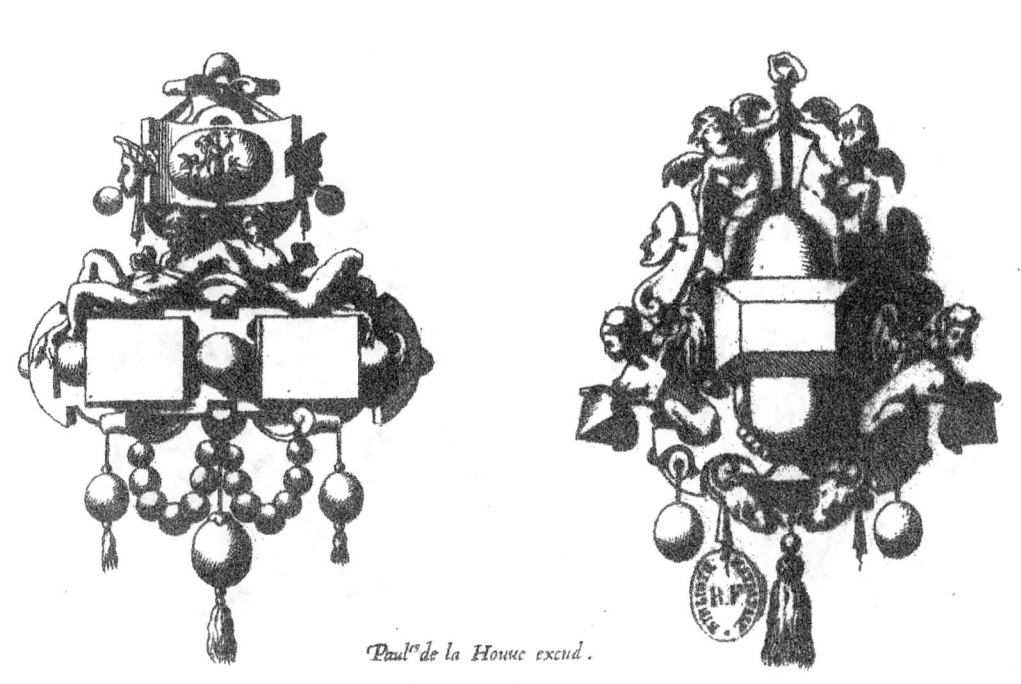

Pauls de la Houue excud.

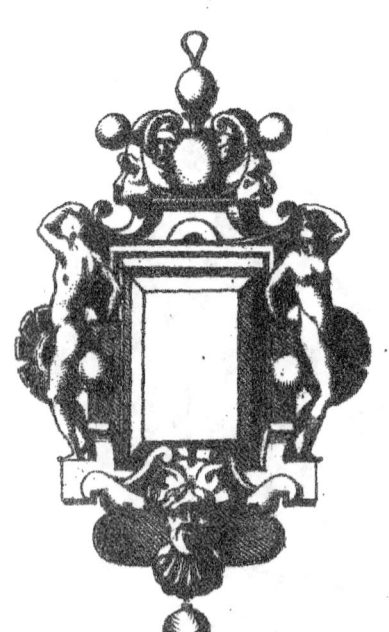
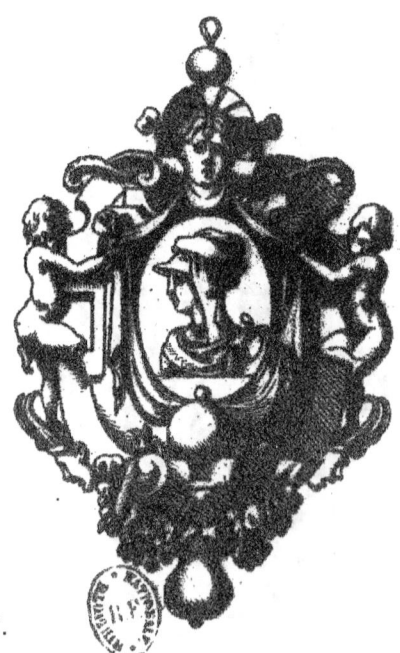

Paul de la Houue excud.

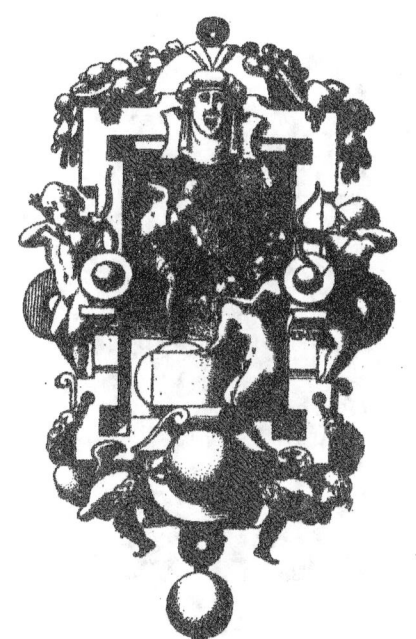 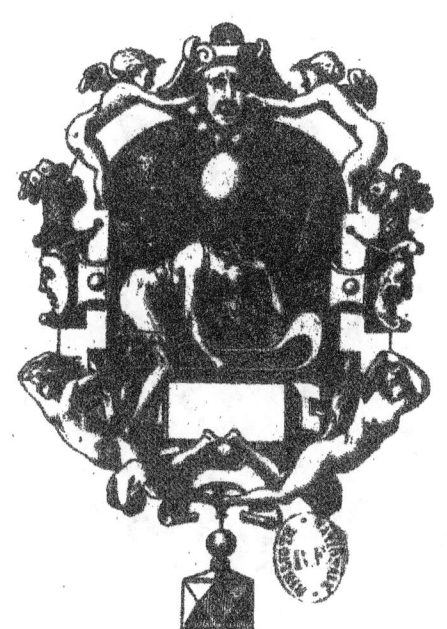

Paul⁶ de la Houue excud.

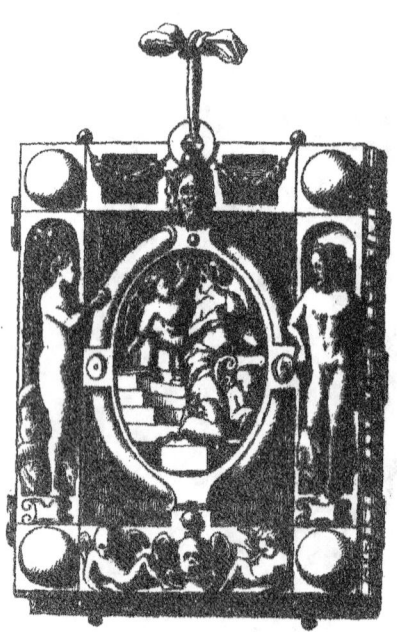 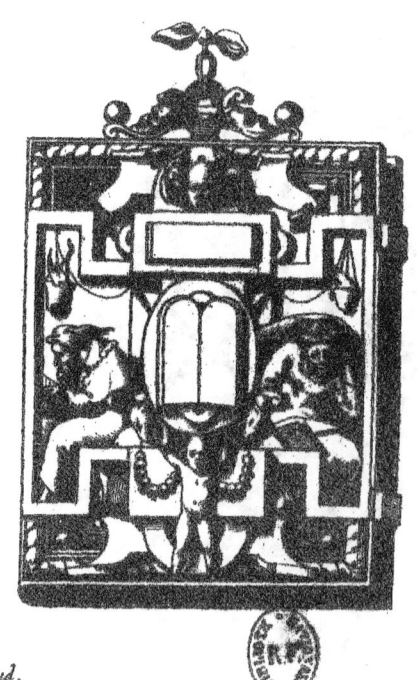

Paul^{es} de la Houue excud.

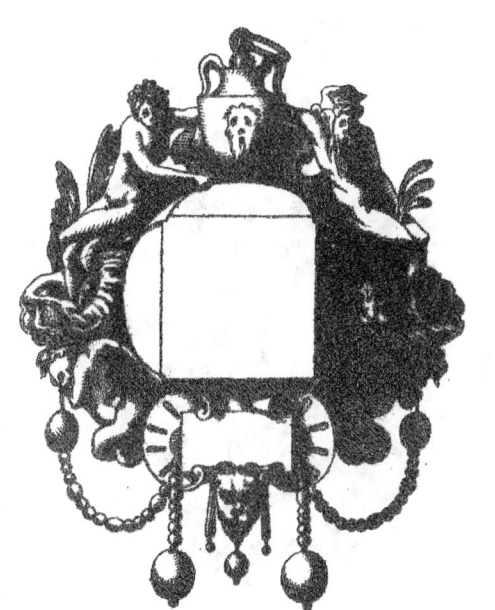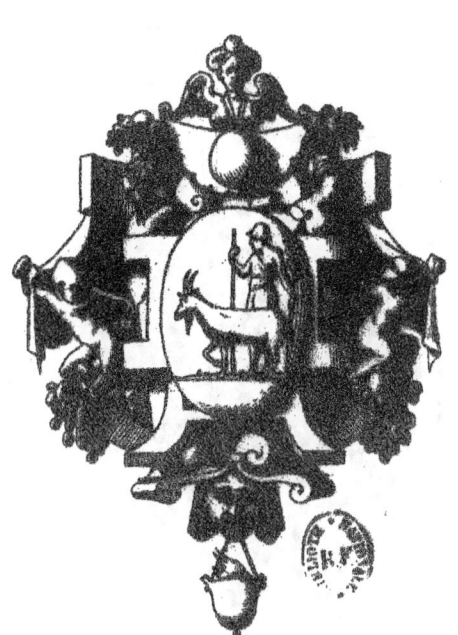

Paul^{es} de la Houue excud.

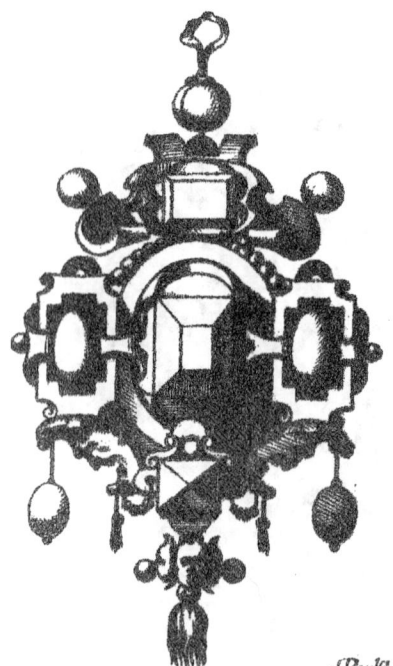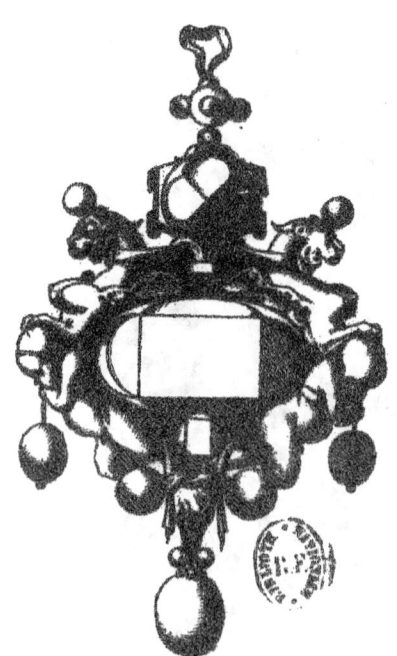

Paulus de la Houue excud.

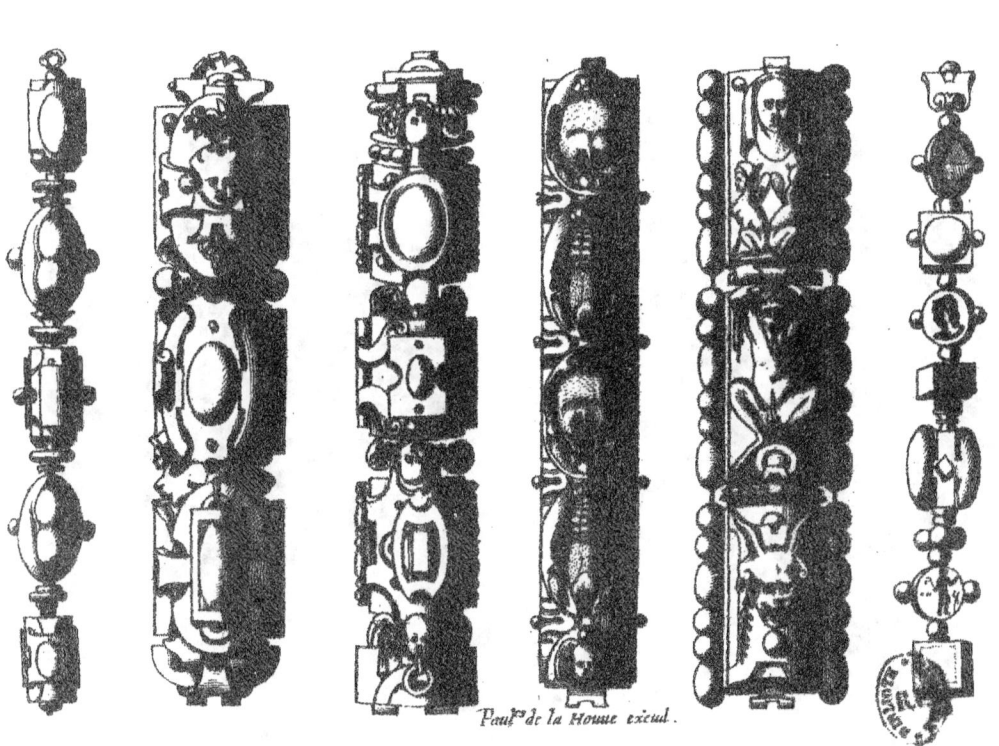

Paul de la Houue excud.

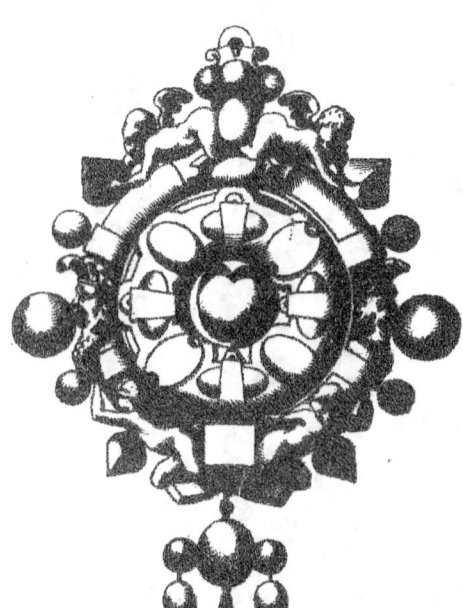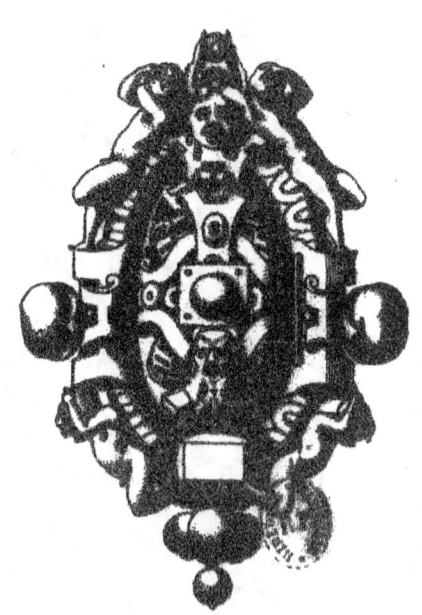

Paul^o de la Houue excud.

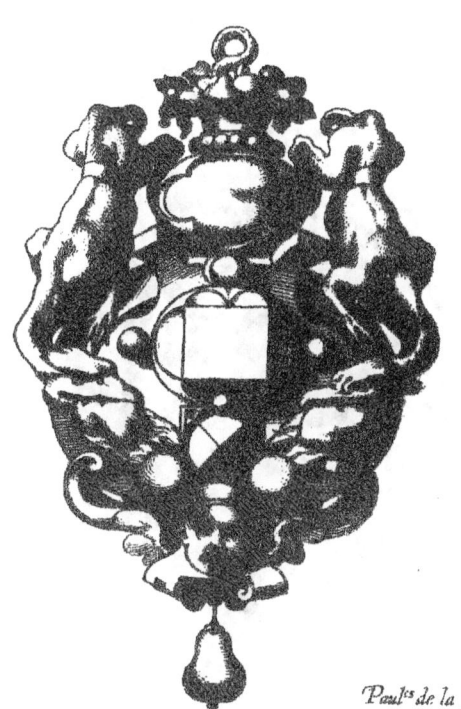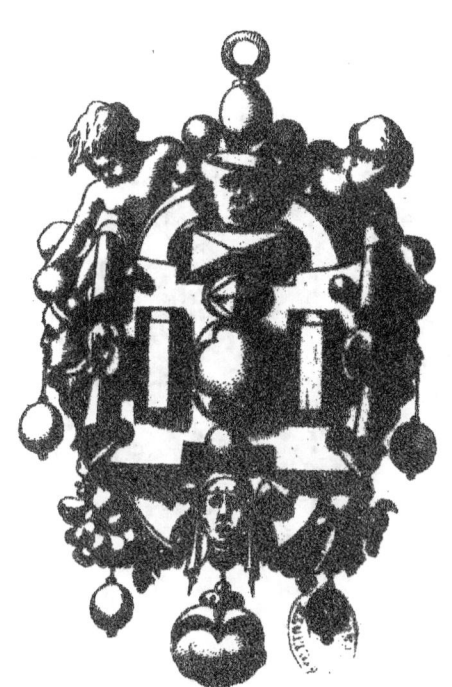

Paul^{es} de la Houue excud.

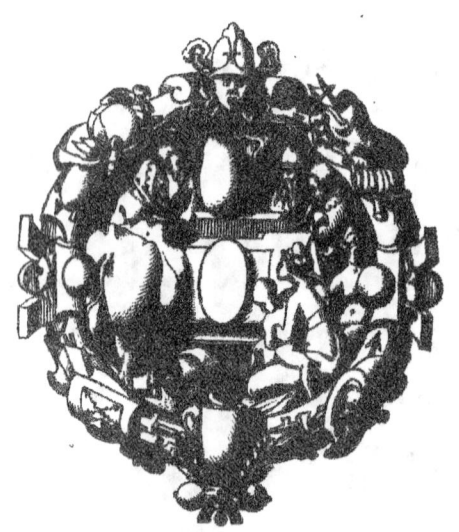
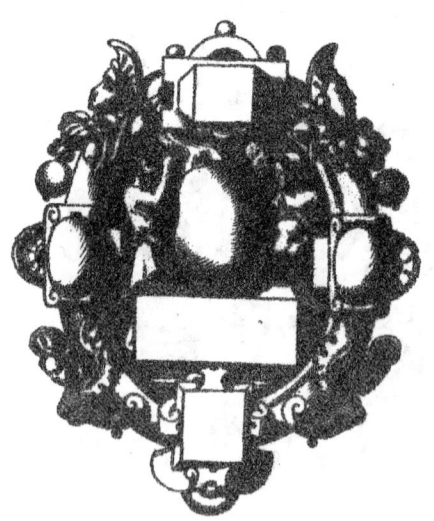

Paul[s] de la Honue escud.

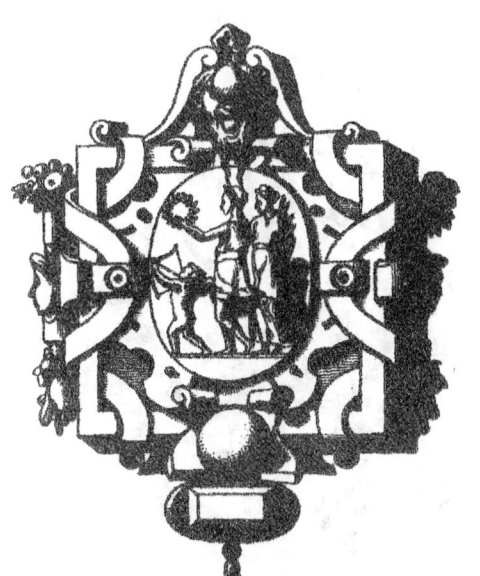 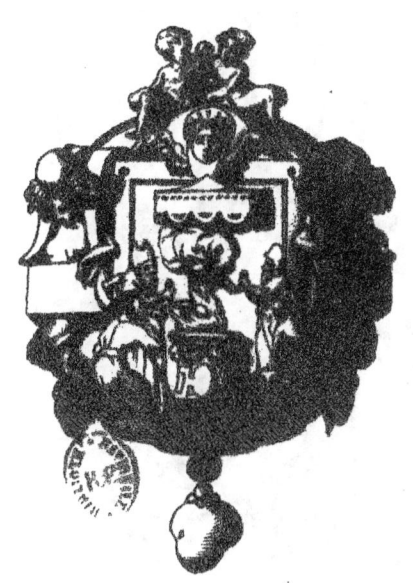

Paulus de la Houve excud.

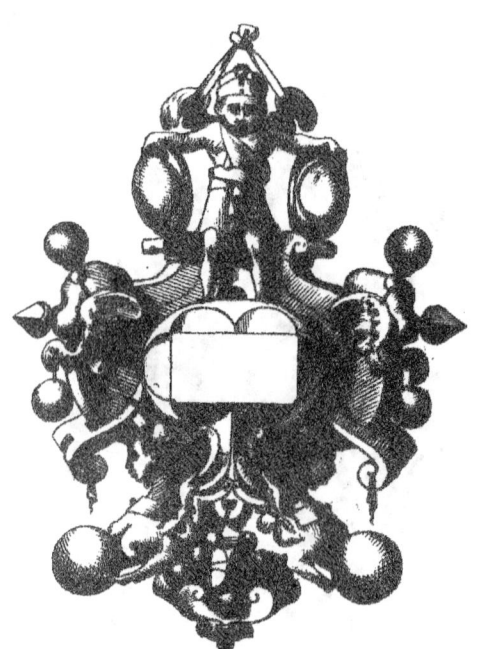
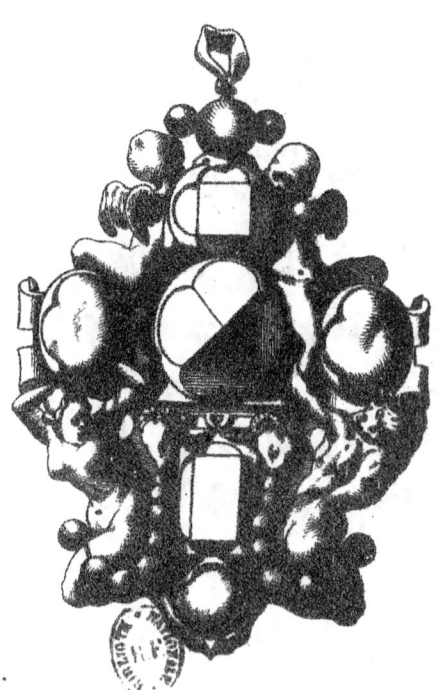

Paulus de la Houue excud.

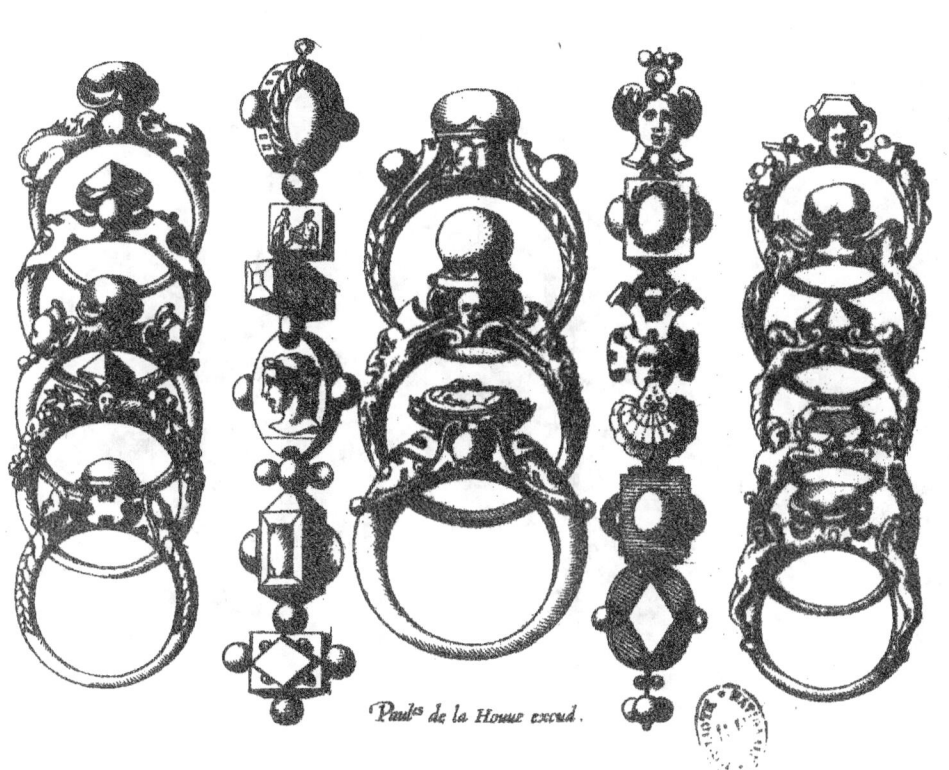

Paules de la Houue excud.

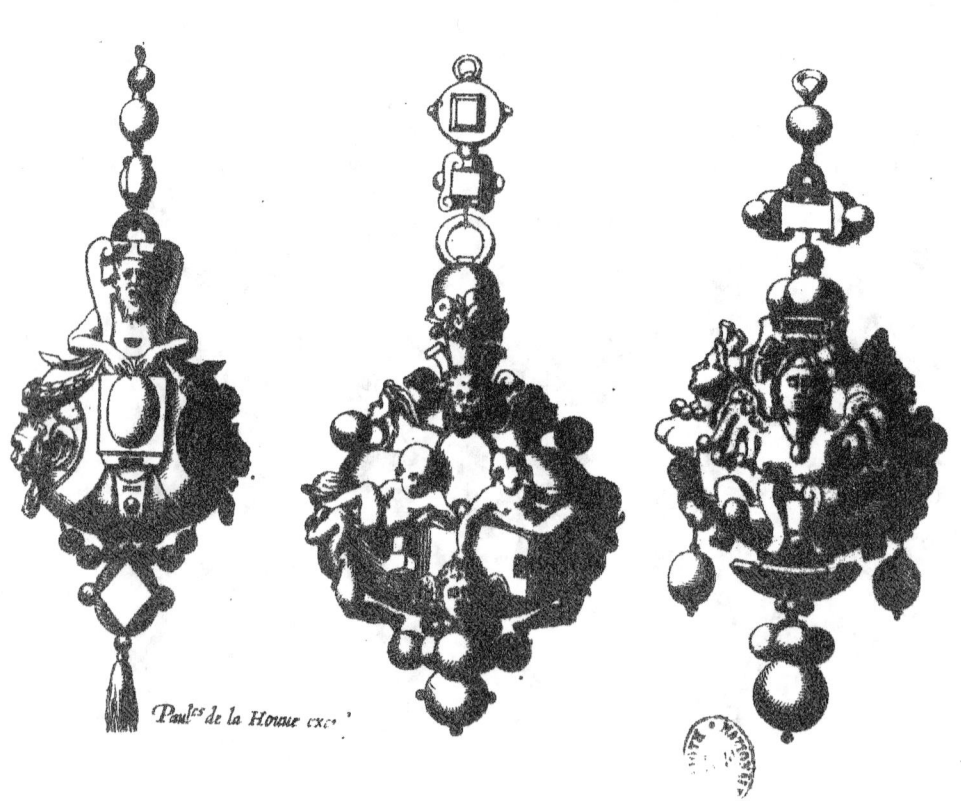

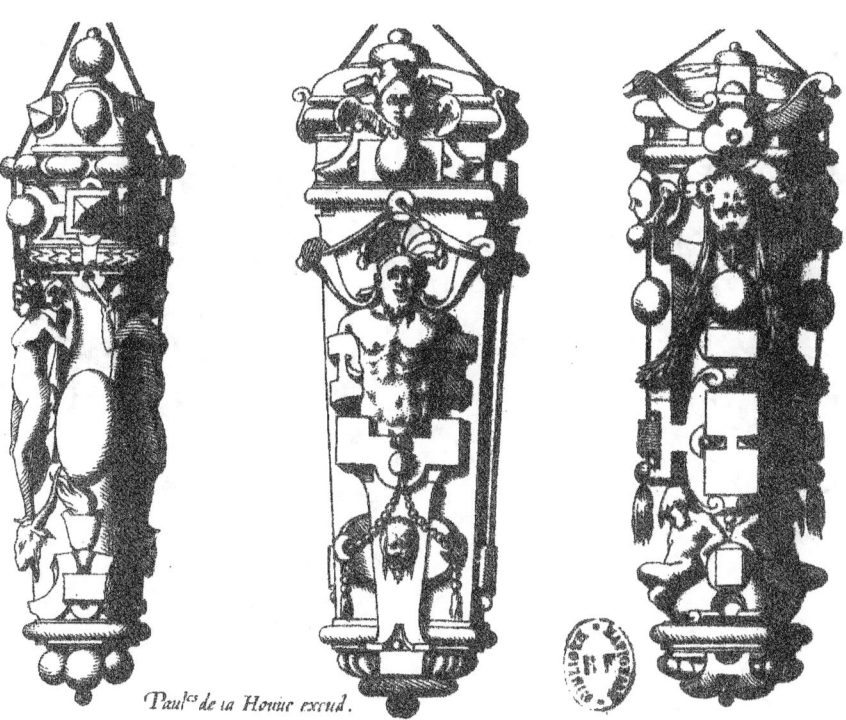

Paul^{es} de la Houue excud.

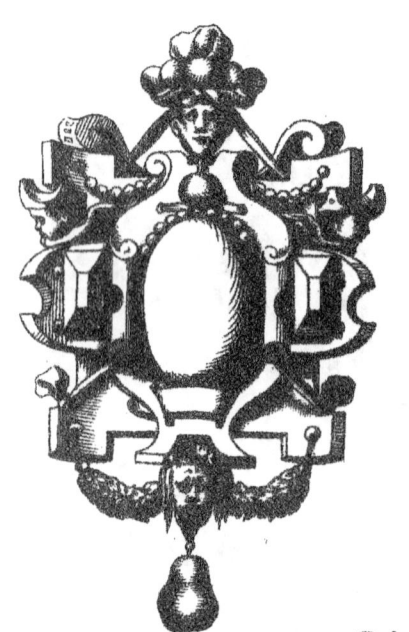
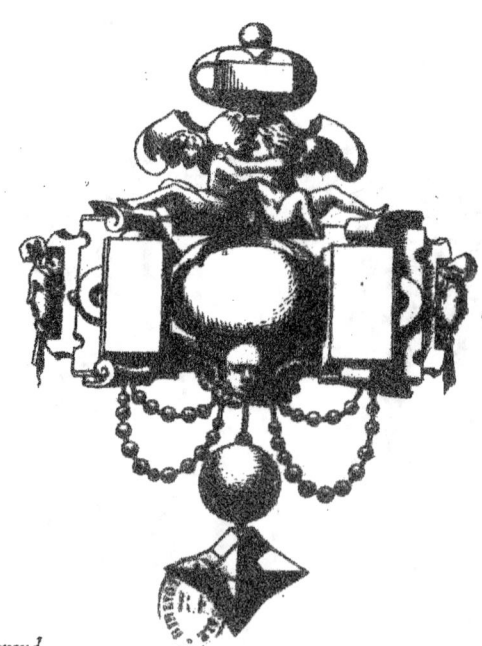

Pl.^{des} de la Hovue excud.

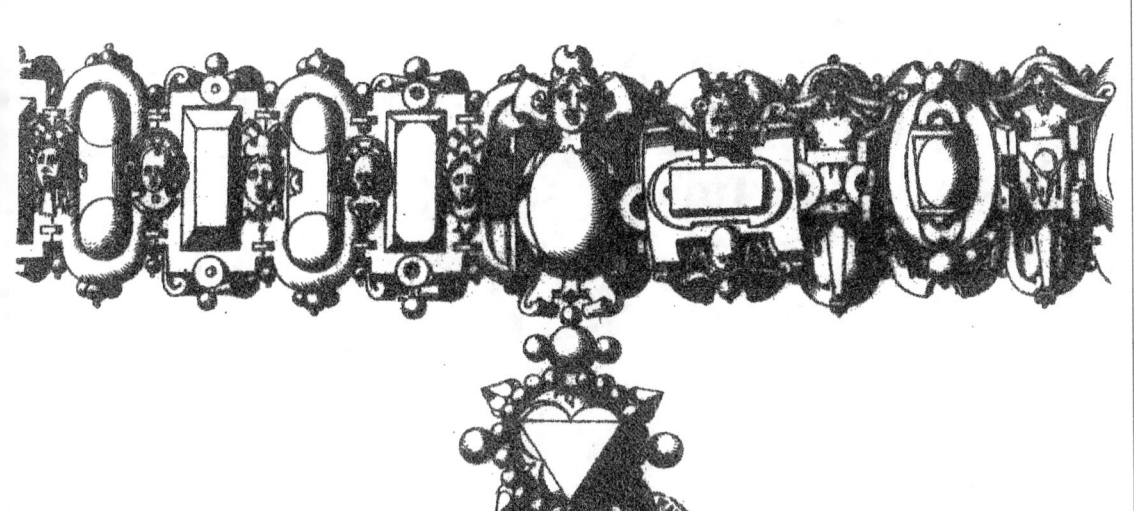

Paul^o de la Hoyae excud

www.ingramcontent.com/pod-product-compliance
Lightning Source LLC
Chambersburg PA
CBHW030119230526
45469CB00005B/1705